書法空間藝術

無論東西方，在各個門類的平面藝術當中，單純以線條進行創作思維的，要以中國書法的表現最為突出。中國書法以點劃為單位，人為地重組漢字的既定形式，構成不可思議的、豐富而多變的空間形態，由秩序的「行」與「列」的構成（例如楷、隸、篆），到完全破壞「行」、「列」規矩的構成（例如狂草），其間，不同書體固然呈現不同的空間結構，即使是同一書體，也會因為操作者的不同而產生大異其趣的空間樣態，例如點劃的粗細、輕重、長短、高低，再加上書寫速度的緩急快慢，墨色的乾溫潤燥等等，因人而異的主客觀因素造成空間無窮無盡的變化。

又因為中國書法講究書寫進行時的當下行為，亦即講究書寫時的不可重複性，每一幅作品就是一張無可複製的「唯一」，諸多的「唯一」堆疊成浩瀚的中國書法長河，有千萬種「唯一」，就有千萬種書法空間之美的形式與構成。中國書法幾乎是線條空間構成的美的寶藏，無怪乎西方人稱中國的書法藝術為「線條的雄辯」；著名的漫畫家兼文藝家豐子愷先生稱「書法是中國藝術的最高代表」；旅居法國的美學家兼藝術史家能秉明先生則稱「中國文化的核心是中國哲學，書法則是中國文化核心中之核心。」

書法藝術，應該說中國書法藝術，它幾乎可以承載中華文化藝術一切的重量，包攬含蓋全部中華文化藝術之美。

一、前言

本書所言即以漢字書寫的「行」與「列」的既定構成法則，對書史中各種書體，包括篆、隸、草、行、楷的書寫形式，將空間構成的概念，分別以繪圖或圖表和作品進行比較分析，其間包括「行」與「列」構成的三種形式：有行有列、有行無列及無行無列等，均以實例繪圖分析其空間結構形式。此三者以「無行無列」的變化最大，就欣賞者而言相對於「有行有列」及「有行無列」而言，「無行無列」是較不容易理解或欣賞的，就創作者而言，更是高難度的挑戰，特別是具有這種空間特性的狂草書法，尤其不易。

按中國草書發展到了狂草之後，從文字語言工具作用而言，它已大大地削弱了漢字作為書寫的實用性質，也大大地削弱了漢字作為閱讀的可識性，但對於漢字的審美與藝術價值而言，狂草書法確是中國書法審美與藝術價值的頂峰，它高度的抽象性審美趣味所產生的視覺享受，往往超過它的文字內容的本身。本文除列舉各種書體的行列結構關係，但重點仍擺在由狂草的空間特質所形成的「無行無列」的空間形式，予以進行更多的分析與比較。

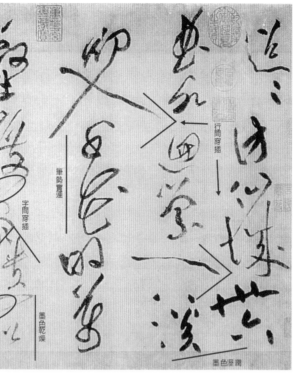

行間穿插　筆勢實連　字間穿插　筆勢虛連　墨色乾燥　墨色溼潤

書法空間藝術的解析

中國方塊文字，於楷、隸、篆體書寫時容易排成「行」與「列」的秩序感和規則性；然於行、草體的書寫，則易破壞行列規矩的建構。中國書法，以點劃線條表現為主，不同的書體固然呈現不同的空間結構，即使同一書體，也因書寫者不同而產生大異其趣的空間樣態，如點劃的粗細、輕重、長短、高低，速度的快慢緩急、墨色的乾濕等，都因人而異，而能造成書法空間無窮無盡的變化。如圖，黃庭堅的草書，短短幾行，有行間穿插、字間穿插，也有墨色乾濕輕重的對比，亦有筆勢連和虛連的變化，呈現出書法空間藝術百看不厭的美感。

上圖：北宋 黃庭堅《李太白憶舊游詩》局部 1104年 卷 紙本 37×392.5公分 日本京都藤井有鄰館藏

傳統書法美學或理論，關於筆法字形的陳述連篇累牘，尤其是強調單「字」的結體、構成、布置安排等。歷代書家與評論家都極盡能事的分析、解剖，建立起一套所謂單字結體「小章法」，著重嚴謹的筆法傳授譜系及操作方法的論述，卻少見由行列構成，從整幅作品全體觀照下的「大章法」之美的論述；單字的布白過度被強化，而忽略了整體的行氣韻律，忽略了留白空間的呼應，導致傳統書學的面貌被雷同，書法創作潛在的可能性被扼殺，只有極少數天才靠著自己的稟賦與後天的努力，為歷史留下佳作。

回溯歷史，筆法提按成熟於唐代，也終結於唐代。唐代之後逐漸將形式構造轉向章法和墨法之上。單字的構成屬於內部空間，字形之外則屬於外部空間，書法之美、書法之變，幾乎取決於這內外空間的布置。

二、空間的概念

所謂空間，是指「物質存在的一種客觀形式，由長度、寬度及高度表現出來」。相對於時間，由「過去、現在、將來所構成的連續不斷的系統」，空間指的是四方上下。

西方對待空間，多數將空間視為一種能容納具體物質的無限性。換句話說，物質對象（尤其是藝術形象）是以較確定的結構形式在空間的映襯下被審視。故西方人的空間是作為容納物質形式而存在的，而不是容納意識和觀念。

而中國傳統的空間概念是將人與空間、對象與我統合起來觀照的，亦即所謂「天人合一」的觀念。而關於空間的概念，北宋蘇轍《論語解》說：「貴真空，不貴頑空，蓋頑空則頑然無知之空，木石是也。若真空，則猶之無為，湛然寂然，元無一物，然四時自爾行，百物自爾生，粲為日星，淪為雲霧，沛為雨露，轟為雷霆，皆自虛空生出。」此「頑空」是指無意識的空，如「木石」般無知，它只是客觀的、實在的、幾何意義的空間存在。中國空間意識指的是真空，元無一物，然四時運行，萬物生焉，所有的存在都是從這一真空、虛空生出，所以中國人的空間觀即指虛空與物質的統一體，虛與實生相成，而非西方是以空間襯托物象；前者視虛空為實，後者以實為主，虛空為賓，不同的對待觀念。

中國書法（其實繪畫也是如此）即是運用毛筆，處置墨線與空間相溶相諧的關係。這種墨線與空間的關係，即是所謂的「章法」

中國人的空間概念——傳統戲曲之舞台空間（崑曲《長生殿》之「埋玉」一折 張佳傑攝 建輝文教基金會提供）

中國人的空間意識，指的是真空，元無一物，然四時運行，萬物生焉，所有的存在都是從無到有的空間觀念，中國人發揮的最為極至的莫過於傳統戲曲，在空曠的舞台上，除了一真空、虛空之外，別無他物，但透過演員的肢體動作，卻可以讓觀眾感受到萬物的存在。展現出元無一物的空間觀念能容納各種事物的無限性，同時也是虛實呼應很好的例證之一。（洪）

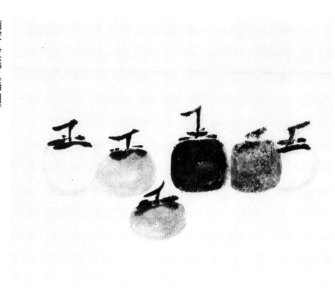

南宋 牧谿《柿圖》紙本 水墨 31.1×29公分
日本京都大德寺龍光院藏

布白。

三、章法與布白

中國書法的章法布白，即是指作品紙幅內空間形式的安排，它是將形式元素（墨線和空間）轉成形式關係（虛實呼應相溶相諧）的藝術創作手段。許慎《說文解字》對章法

中的「章」，解釋為「十數之終」，即是指篇幅中的段落、節次所表達的秩序性或規則性。所以，「章法」意即有秩序性、規則性、或條理性的法則。顧名思義，中國書法的章法布白，即是依據此秩序性、規則性、與法則性在作品紙幅中空間的形式安排。

中國書法藝術，便是透過文字載體，在作品中以陰陽之理、虛實之道、黑白之法、有無之要等辯證法則，將墨線痕跡書寫留置在白色紙幅中所呈現的黑與白整體空間之美，其以白色空間進行布置安排黑色線條，故稱布白。

清代書法家笪重光《書筏》有云：「精美出于揮毫，巧妙在于布白」，書法之精美在於揮毫，揮毫指筆法、書寫、流動的痕跡，而終篇之巧妙盡在布白，清代書家何紹基友人廖某請示書法，何曰：「廖君只可書一字耳，蓋一字誠妙，多字則蹶。」亦指出，單字易寫，成篇難好的困境。

明代書家張紳在他的《書法通釋》裡對於章法布白，有這樣的體驗「創作時必須凝神存想，乘興下筆，立一字為一篇之主，分其章，辨其句，為其起伏隱顯，為之向背開合，為之映帶變換，情狀可以生，形勢可以

中國書法·繪畫，乃至建築，都非常注重章法布白，亦即虛實呼應、相溶相諧的形式關係。清代畫家鄒一桂在其著作中提到：「章法者，以一幅之大勢而言，幅無大小，必分賓主，一實一虛，一疏一密，一參一差，即陰陽晝夜消息之理也。」牧谿的《柿圖》恰可為這一理論作個註腳，六個柿子呈現出墨分五色濃淡的氤氳變化，再加上其排列組合，造成虛實、疏密的呼應與對比，牧谿信手揮灑，天機流行，實是章法布白的極至。（洪）

而這些秩序性、規則性或法則條理性究為何物？清代畫家鄒一桂在《小山畫譜》中提到：「章法者，以一幅之大勢而言，幅無大小，必分賓主，一實一虛，一疏一密，一參一差，即陰陽晝夜消息之理也。」鄒氏的言論雖以繪畫為主，但通於書法。他所謂賓主、虛實、疏密、參差等陰陽晝夜之消息，即是章法的條理性與法則性。這「陰陽之理」其實就是中國哲學中虛實、黑白、及有無等，矛盾統一，對立調和的辯證法則。

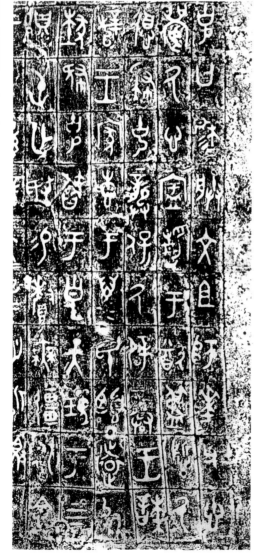

殷商《大克鼎》拓本 原器藏上海博物館

早期商代金文的排列極不規則，大克鼎以格劃出，已為「方塊」漢字定型，使得中國文字的書寫容易造成「行」、「列」排比整齊的秩序感和規則性。這是書法空間藝術裡「有行有列」的濫觴。

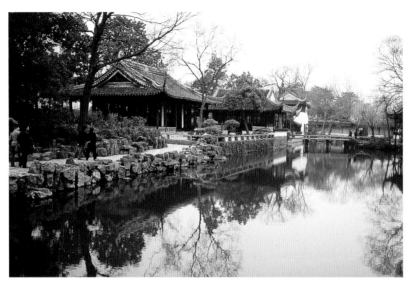

蘇州 拙政園之一景 （洪文慶攝）

園林建築是中國人對空間觀念極為精采的表現，它包含了「天人合一」的哲學思想在裡面，展現出陰陽相生之道。而園林建築的重點，即在水塘的造設，園林中所有的亭台樓閣與山石幾乎都沿水佈建，讓一水收納周邊的景物，如藝術創作裡的布白，造成虛實、剛柔、高低的對比，在隱露之間曲折呼應，同時也形塑出一種空靈的美感。（洪）

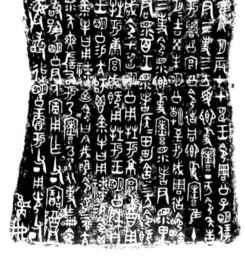

西周初期《令方彝》

行的縱列感覺清晰，橫列的單字安排大小錯落，長短隨意，加上象形的圖畫特質，而饒富繪畫氛圍。此是行列的空間形式之「有行無列」的優美作品之一。

定，始可以言書矣。」他的話，重點在「分其章、辨其句」及「向背開合、映帶變換」，即是說要像音樂作曲、詩詞作文一樣，全篇有起承轉合、抑揚頓挫，不可斤斤計較於單字獨句。

近代書家胡小石也說「布白之妙，變化多端，運用之際，口說難解。譬諸人面，雖五官同具，位置略異，人我便殊。又如星斗懸天，疏密錯縱，自然成文，久觀益美。」他也點出了布白之要「星斗懸天、自然成文」，要自然分布，如星斗懸天、疏密錯縱等，都極力想跳脫規矩，與自然契合。所以，漢大書家蔡邕說：「書肇於自然，如眾星錯落，芝草團雲，筆隨意轉，迭宕縱橫，變動猶鬼神，不可端倪。」更是總結書法布白之要，自然、隨意、出神入化及不落痕跡。

法國雕刻大師羅丹說：一件真正完美的藝術品，沒有任何一部份是比整體更加重要的。

三國魏時書家鍾繇云：「筆跡者、界

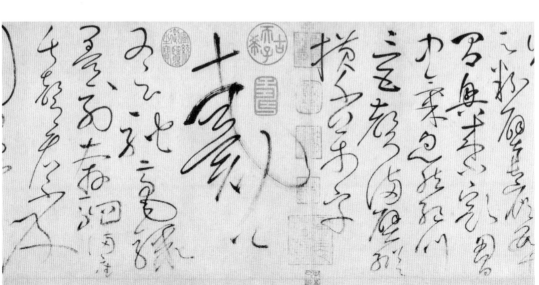

唐 懷素《自敘帖》局部 七七七年 卷 紙本
28.3×755公分 台北故宮博物院藏

中國書法的表現極致在狂草，它使空間展示時，不需要顧應太多的規矩法則，書家可以任意馳騁，任性而為，悠遊於無礙的天地之間，懷素的草書可以算是無行無列自由形式的典型代表。

也。」以毛筆書寫在紙上的痕跡是一種界線，它界出的是一種空間的形式，漢字中這種線條的空間特性，決定了書法藝術的空間特性，這個藝術空間則是以書寫的墨跡和空白兩個部分組成，即「黑」與「空」兩個截然不同的空間組合而成。

只要一筆、空間的形式定焉。石濤《畫語錄》有這麼一段話：「此一畫收盡鴻蒙之外，即億萬萬筆墨，未有不始於此而終於此，惟聽人之握取之耳。」一筆定出了空間，一筆收盡宇宙天地：宇宙萬物，沒有不始於這一筆，終於這一筆的。

四、小結

當然，中國書法的美，不僅於此，在此形式構成之外，最重要的還蘊涵著一種對人生境界、宇宙真理的哲思，是數千年來，幾乎所有書法家畢生所追求的終極價值──「道」。

蔡邕在《九勢》一書裡一開始便說：「夫書肇於自然，自然既立，陰陽生焉，陰陽既生，形勢出點。」這裡所謂的陰陽，即是中國哲學的核心思想、核心概念，我們從《易註》的卦爻中，認識到宇宙原由陰陽兩種。《系辭傳》更明白地言及「一陰一陽謂之道」，《莊子》也說：「易以道陰陽」。

中國書法和繪畫一樣，開始時，只忙著建構文字、築造文字，完全從實用的功能著眼，其審美要求，最多只於書寫的像，書寫的方便而已。但到後來，如同林語堂先生所說，成為「中國美學的基礎」，換句話說，已進入哲學的領域，成了傳統文人思想情感渲泄與表演的舞台，其間既滲透著傳統文化的內涵，成為多數文人，直接體現生命境界、體現「道」這種終極價值的藝術。

中國傳統藝術，包括繪畫、書法、音樂、舞蹈、建築、雕刻等，它們在各自的發展過程中，儘管形式表現與風格特徵相異，但最後大都受到傳統哲學與思想的作用及影響，其形式風格等外在的表徵，必然會躍出形式表徵等一般的審美規範，帶著一種心靈澈悟與精神昇華的超越，終而進入所謂「道」的境界。

以繪畫為例，作為一種具普遍性藝術的門類，其表現形式與內容和西方繪畫一樣，多以模仿自然為主，但是中國畫，因為有文人的參與，滲入了傳統哲學思想的質素，而使它脫出了純模仿與純客觀寫擬自然的框圍，開始進入對筆墨的趣味追求，而創造了中國繪畫。這種由線條概念所衍生出大量的山水皴法等一系列的程式法則，便是本質上脫離並超越模仿自然與客觀寫實的證明。中國繪畫對於自然的態度，僅止於「借用」或「象徵」的手段而已，其最終之目的，是藉由此自然，以筆墨及線條的形式表現並澈悟構成此一自然的真理──道。

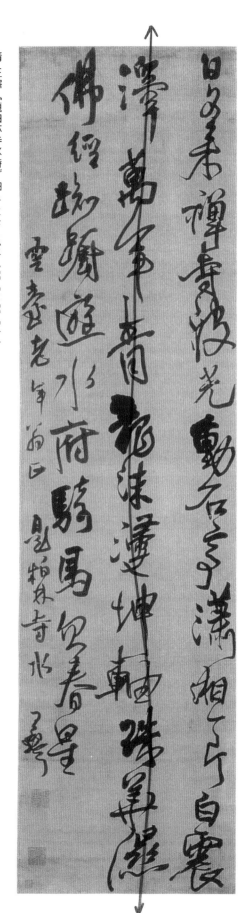

清 王鐸《題柏林寺水詩》軸　行草書　紙本　195.5×52.5公分

王鐸此作，墨色有乾溫潤燥的變化，而其直行縱寫，不一定垂直，有章法布白之妙，而由曲線彎弧增加了律動，增加了節奏，豐富了視覺美。

行列的空間形式──一、有行有列

就藝術的觀點而言，書寫的文辭和內容是整幅作品的載體，而體現藝術形式特質的則是章法，也就是行列的形式及布白。（按：布白有三，字中之布白、逐字之布白、行間之布白《書法正宗》）。本文略字中之布白，而專述行間布白與逐字布白。

由縱向排列組成的形式謂之「行」，由橫向排列組成的形式謂之「列」，傳統書法作品，其書寫的行列形式可區分為三種形式空間：（一）有行有列、（二）有行無列、（三）無行無列。以下將逐一探討介紹。

有行有列

所謂「有行有列」，是指書寫形式由左至右，依縱行與橫列，各布其字，各行的字數相等，各列的字數相等，且每字的大小相近，字與字之間的距離相似，行與行的間隔也大致雷同，具有行行分明，字字獨立的特質。而整體觀照則顯現一種通篇規矩有序，字字獨立之美。楷書、隸書和篆書及少數行書和草書等獨立不連筆的書體都可規範在此種形式空間內。

有行有列的形式空間，又可依字距與行間的比例變化，細分出三種形式空間：

1、行距等於字距

行距與字距相等，此種形式最早出現在篆書中，後來的魏碑墓誌銘及唐朝的部分楷書和寫經也沿續這種布局，但即使是行距與字距相等，單字的面積（大、中、小）與造型（扁、圓、正方、長方）等變化，也可能

2、行距寬於字距

行距寬字距窄，則縱向的白色空間條紋

影響視覺的空間感。一般而言，字體愈小，行列的空間加大，無論其形狀方圓或長扁，其疏朗感增加，單字在畫面上的空間會成點或塊朗感形狀的飄浮感出現，如寫經楷書《一字蓮臺心經》及篆書《虢季子白盤》。若單字面積適中，行列的空間也適中，則文字的可識度增強，其整飭清朗感愈顯突出，如歐陽詢楷書《九成宮醴泉銘》及唐‧敬客《王居士磚塔銘》。而單字面積加大，行與列的空間被壓縮為極狹窄，甚至相連依靠，整體的墨線分布與留白空間均等，則視覺的空間感便會切換成全幅整塊整體的量感和堅實感，像現代公寓的架構櫛比鱗次，有一種壯嚴和肅穆感，特別是在篆書，如新莽篆書《嘉量銘》，其他如隸書，則有趙之謙《張衡靈憲四屏》，楷書則有顏真卿的《顏氏家廟碑》。

西周宣王時期《虢季子白盤》局部　拓本　盤藏北京中國歷史博物館
字與字間，行與行間距離較遠時，整體感覺則成分布的點狀。

日本《一字蓮臺心經》局部　1702年　陽明文庫藏
字距與行距布置較遠時，文字給人的感覺有點狀的飄浮感。

新莽《銅嘉量銘》拓本 北京圖書館藏

文字的排列櫛比鱗次，如同現代公寓，增加莊嚴感和肅穆感。

殷商《甲骨文干支表》

即使是最早的甲骨文，對縱行的排列也具有條理美和秩序美的審美高度。

清 趙之謙《張衡靈憲四屏》局部 四條屏之一 1868年 日本私人藏

字與字，行與行留出白，空間極窄，故加強了整塊整體的量感和堅實感。

感增強，無形中，視覺由上至下的速度感被強化了，這種空間布置，在楷書和篆書裡的例子較多，因為篆書和楷書多呈長方形結構，視覺逐呈上下縱向運動，條理分明，易於閱讀，如三國吳《天發神讖碑》、甲骨文《干支表》。

3、行距小於字距

縱行變窄，字間放大，視覺被迫作橫向的觀察，這是隸書特有的布局，因為隸書扁

唐 敬客《王居士磚塔銘》局部 658年 拓本

遼寧省博物館藏

其行列間距適中，有清朗感。

7

形，加上隸書以掠畫及波畫左右取勢，橫向動勢被迫向左右伸張，字與字之間肩靠肩、背倚背，遂留出了縱向字間的白色橫列，視覺的空間感與上述行距大於字距比較，一縱一橫，正好相反，東漢的隸書多半如此，如漢《孔宙碑》及金農《華山廟碑臨》。

有行有列的空間整齊劃一，縱行橫列之間自然分割形成兩道空白，書寫時，通常不必劃出界線或格狀，但有些金文、小篆、隸書、楷書、甚至行書卻劃出界格，青銅器和石碑的刻石是預先鑄出或鑿刻出線格的，而毛筆書寫在宣紙上的，則是以各色線條事先畫出界欄，之後再寫上正文，這是最具中國「方塊」文字的特徵。前者如殷商時代的《大克鼎》、《十四年陳侯午敦》、魏碑《始平公造像記》（見第三頁）、北齊《趙郡王造像記》及隸書《鮮于璜碑》等，後者如清代書家鄧石如《朱韓山座右銘》、趙之謙《張衡靈憲四屏》。

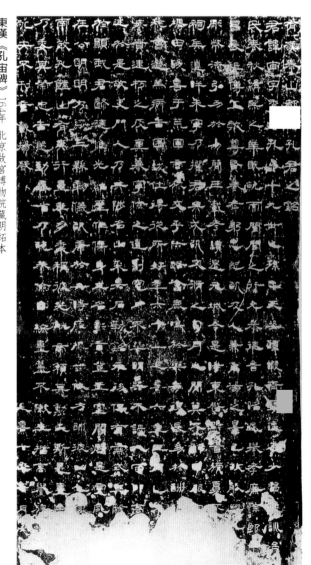

東漢《孔宙碑》
164年 北京故宮博物院藏明拓本
隸書呈扁平，橫向的動感增加，橫列的排列被迫增強，但其水平穩定感也隨之增強。

金農《節臨華山廟碑》紙本 152×45公分 上海博物館藏
左右行距緊湊，上下字間拉遠，閱讀時，視覺容易向左右橫向移動。

4、行距密，字距也密
如顏真卿《顏氏家廟碑》，行距與字距幾無行走喘息之空間，都被線條密布塞滿，因其字間擁擠，閱讀不易，但別有一種盈滿充實之美。

5、行距寬，字距也寬
如北魏《司馬顯姿墓誌銘》行間與字間

三國吳《天發神讖碑》局部 276年
北京故宮博物院藏北宋拓本
縱行感覺突出，由上而下直的速度感增加。

均極寬舒，有一種舒朗通暢之美。

上述有行有列式空間布局均屬齊整規矩的一種，幾乎是各體書法學習之初步，特別是在靜態感較重且筆法森嚴的篆書與楷書，尤為書法學習的基礎。隸書在東漢八分書成熟之後，也自成規矩系統。秦及西漢早期古隸則字形自由變化較大，不屬於這個整嚴的空間形式，至於動態書法如行書及草書更不屬此例。

傳統書法中，有行有列分行布白，因求規矩，為免於板滯，及生硬的缺憾，多數強化各個單字內在的筆勢和體勢的相互呼應，揖讓顧盼、參差變化等方法技巧，巧妙的避開了因過度規矩而造成空間感分布如積薪束葦、算盤珠子一般所造成的僵化感。這是中國書法藝術不同於鉛字印刷，不同於刻字鑒文的匠氣表現，而突出其整嚴中涵富內在強烈的生命力，並臻於藝術境地的主要成因。

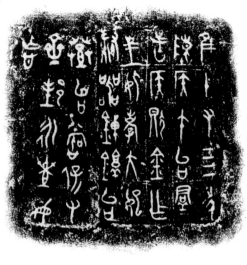

東周《十四年陳侯午敦》
界格的出現，使中國文字更形整齊劃一，遂往「方塊文字」的特徵發展。

北魏《司馬顯姿墓誌銘》
行間與字間分布極寬，有一種舒朗通暢之美。

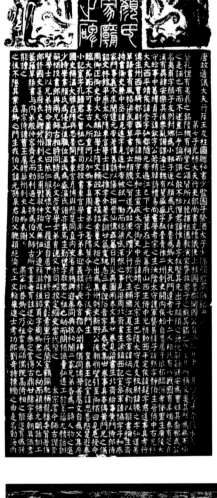

唐 顏真卿《顏氏家廟碑》局部 708年 碑藏西安碑林博物館
字距行間，左右橫列，肩靠肩，上下縱行頂頭立足，像現代公寓建築的密集空間。

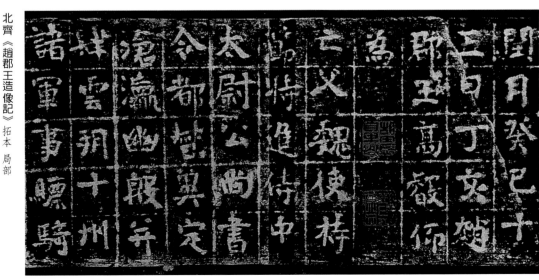

北齊《趙郡王造像記》拓本 局部
界格空間，使整體空間整嚴清晰，更易於閱讀。

中國書法傳統的書寫方式為縱向豎寫，故直行的視覺感覺特別強烈，一方面便於閱讀的速度，一方面行的書寫上下連慣性所謂的「行氣」感覺增加，為使免於字字獨立流於刻板，故書寫時有大小、粗細、連筆或取筆勢變化，而豐富了行氣連貫的視覺效果，遂更接近於美，更接近於藝術氣氛。所以，「有行無列」的空間形式，是中國書法形式空間最常見的一種布局，普遍見諸行草、古隸、大篆之中。即使如方峻整齊的楷書也不乏此種布局，然而還是以行、草及部分的古隸及大篆為數最多，變化也最豐富，且更富於美感。

有行無列的空間形式，反應在行與行的行距空間時，其距離未必相等。或同、或近、或寬、或窄、或寬窄不一等都可能出現，但相較於列的變化，可以確定的是「無列」中的單字變化更多，特別是在字的面積大小變化，字與字之間的空間距離遠近變化，每行字數多少不一的變化，及行的中軸線的直線、曲線或不規則的軸線變化等，豐富多樣、目不暇給，其潛在可能性不一而足。

有關行、草的行氣變化，因行、草自身已具的動態特質，行氣自然較易掌握，屬於靜態性質的楷書及篆書（特別是小篆）若要求變化則多少增加此難度，但書史上楷、篆的行氣變化佳作亦層出不窮，中國人在書法藝術空間之變化經營布局方面，所展現的創造能力與藝術稟賦確實令人讚嘆。

我們先舉行書與草書在「有行無列」中的例子，前者如被稱為天下第一與第二行書，王羲之的《蘭亭序》及顏眞卿的《祭侄稿》，《蘭亭序》之所以被譽為中國行書史上

殷商末期《小臣餘犧尊》拓本

早期大篆金文的筆劃有粗有細，為了要齊整並顏及閭讀容易，只能在行的縱向上統一，橫列的字無法對齊，反而造成布局變化的美感。

西周《保卣》拓本

雖是有行無列的安排，但各行所佔據的空間不一，且曲折變形，有一種濃厚的繪畫性空間張力。

的首席，主要還是在字的變化，與行氣的走勢，迭宕起伏，字形大小不一，相同字的造形變異與豐富表情，行氣隨勢遞轉，整體空間如行雲流水般自在無礙；而顏眞卿的《祭侄稿》寓悲憤於字裏行間，因屬草稿，行筆無礙，且不假思索，隨意點染，皆成佳篇。草書的部分，較突出的當然要屬唐代孫過庭的《書譜》，全文洋洋灑灑，凡三千五百餘

東晉 王羲之《蘭亭序》局部 353年 行書 卷 紙本 24.5×69.9公分 北京故宮博物院藏

有行無列的布局，縱行的規則化，使行的閱讀順暢，橫列雖不整齊，但字的變化美增強。

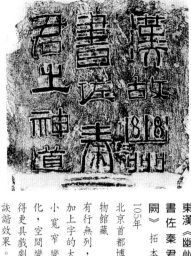

東漢《幽州書佐秦君闕》拓本 105年 北京首都博物館藏

有行無列，加上字的大小寬窄變化，空間變化，得更具戲劇詼諧效果。

乎似初月之出天崖，落落乎猶眾星之列漢河。」

而大篆的書寫，關於有行無列的例子更多，像《令方彝》及《小臣艅犧尊》及《保卣》，行的縱列感覺清晰，橫列的單字安排大小錯落，長短隨意，直行縱走的約束性全面解放，而形成一種接近具濃厚繪畫氛圍的空間張力，藝術特質突出且影響深遠。

我們看《保卣》字體的空間分布，由不同大小、不同造形、不同粗細的接近幾何造形可愛的抽象符號，不經意地排列在此處彼處，空間呼應的諧和感自然成形，更重要的是那單字的結體安排，忽緊忽鬆，乍疏乍密，形成一種有機的生命質素與造形特徵。

至於隸書的部分，可以在秦代小篆完成之後轉化爲東漢八分書過渡書體的古隸中找到，屬於有行無列最具代表性的古碑，便是東漢《幽州書佐秦君石闕》、漢《祀三公山碑》、漢《開通褒斜道刻石》、漢《元嘉元年畫像石題論》、漢《五鳳刻石》、《楊量買山

地記》及《大吉買山地記》刻石等，都樸質率真，古意盎然，因其篆法用筆轉有緻，因其結體多變，故覺體態萬千。漢簡也有許多有行無列的例子，如《居延漢簡》，因其多出於民間書手，文字稚嫩可愛，較之宮廷廟堂文字書風，別有一種質勝於文，自然多於雕鑿的樸實之美。相對於行、草、大篆及古隸的有行無列的空間布局，書具有行無列的例子，便少了很多，唐顏眞卿楷書《自身告書帖》及散見於石窟造佛像題記，如鞏縣石窟《比丘尼曇會阿容造像題記》、北魏《比丘僧法秤造像記》、北

字，作橫卷式構成，筆勢縱橫，飄逸沈著，唯其飄逸，則全幅散發一種平淡之奇；唯其沈著，則淳厚之味彌濃，而最詭異驚豔的是其章法，看似散漫無奇，隨篇點畫，但飄飄然有出塵之氣，尤其是單字筆法變幻莫測，體現一種由行到草，由收到放，運動感和節奏感，優美地將全幅帶入時間經緯編織而成的絕妙空間之意象世界。就如同他在文章內容所述的「同自然之妙有，纖纖

東漢《祀三公山碑》拓本 117年 北京故宮博物院

有行無列的美，在於各行字間的長短變化，縱行將不規則的列統一起來，橫列卻突破規矩的行的束縛。

唐 孫過庭《書譜》局部 草書 卷 紙本 27×892公分 台北故宮博物院藏

有行無列原屬於行書的特質，但工整的草書也可以形成這種氣氛，一方面能照顧縱行的秩序感，另一方面又能變化字間自由發揮的節奏之美。

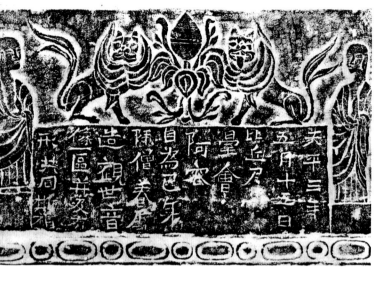

北魏《比丘尼曇會阿容造像題記》拓片

魏《安定王造像題記》；時而表現出一種巍巍然的氣勢（如《自身告書帖》），時而流露出童稚般的天真與爛漫（如《比丘尼曇會阿容造像題記》），其空間形式跳脱了傳統制式的框框，勇敢走進自由的天空，欣賞這類楷書，一如觀賞兒童圖畫世界般，驚喜又復讚嘆，絕妙又不失眞情。

「有行」與「無列」，由一有一無的矛盾空間構成，一則表現爲有秩序有規則的清晰明目的軌道，有跡可尋；一則表現爲無秩序無規則的自由開闊的大路，羚羊掛角、杳無

行的直行，但橫列卻多了一種禪佛的自在。

魏碑屬於楷體，但放在造像記裡，衝出了軌道，有縱

漢《元嘉元年畫像石題字》拓片

由篆轉爲隸的筆法，尚保留著篆的瘦長的結體，而八分隸書的平扁造形與之形成有趣的對比，遂形成此有行無列的特殊空間布白之美。

蹤影，這種兼具整齊與多變，秩序與任運的兩方面矛盾統一的優勢，具形式活潑、書寫方便的功能，提供了書寫者無盡的想像空間（列的開放），但又不會失於放縱（行的限制），而致無可收拾的地步。

大體上，書史上有行無列的佳作，可說遍佈整個書法史，普及於所有的書體（篆隸草行楷等五體書），這些優秀的作品之共通處，除了大章法大空間具備上述的特質之外，它們的內文單體字及單體字與單體字之間，共同具備了：1、隨意布置2、應機方便3、奇正互出4、進退從容5、顧盼得宜6、上下呼應7、虛實變化8、左右牽連9、動靜遷止，及10、一氣呵成的特質，雖受制於「有行」的限圍，但都能使出渾身解數，幻化爲繽紛耀眼的萬千氣象。

以這種空間布置

西漢《居延漢簡》拓本 甘肅省文物考古研究所藏

簡的直排縱行的書寫方式，只能靠橫列的單字來變化，而隸書拉長的左右撇誇張，使直行的規律性被破壞，而予以更大的自由度布局。

安宣為女夫閒蒙
叔入法敬造觀世音像一
軀聖眾時真相景

生仰化鍢徒聞嚴

爰妙極天蓋合

來離塵軀即真三壽門

巧後幽玄法之功富今

朗玄門宗五龍華唱首又頌揚

春芳吾歸孤吉稊後集

毋生咸同慈顏

東漢《大吉買山地記》拓本 '76年 北京故宮博物院藏
各行都布置四字，但由大小、正敧和寬窄的隨意安排，使視覺美感油然而生。

唐 顏真卿《自書告身帖》局部 '780年 楷書 卷 紙本
30×220.8公分 東京書道博物館藏
印象中，顏體的書法結體和行列布局都是井然有序，但這一件「有行無列」的作品顯示楷書布局的另一種可能性。

勑國儲為天下之本師
導乃元良之教將以
本固必由教先非求以
賢何以審諭光祿大
夫行更部尚書克禮
儀使上柱國魯郡開

上圖：北魏《安定王造像題記》拓片
造像刻石的凹凸面，提供書寫和刻鑿更大的想像空間，其布局之自在安逸，又復是觀賞者極大的視覺饗宴。

行列的空間形式——三、無行無列

根據漢字由創始到實用方面的發展來看，文字應更具簡潔、方便、省時、省力的功能。換句話說，文字表意的實用功能愈向後期發展愈形提高，就歷史的軌跡，中國書體發展的脈絡原是如此，如由文字初期簡單造型的甲骨文，而進入文字創造豐富成熟的大篆期，期間經小篆的統一期，再轉爲筆法操作更形簡易方便，及轉圓（篆）爲方（隸），有簡省時間的八分書（隸），都按照歷史的規律與法則，形成極具效率的書寫方法。儘管書體成型書風成規乃至筆法上的變化，都無法改變書法書寫由上至下，由右至左的大的規矩範疇（現代前衛書法及筆記橫寫等爲例外），歷史上出現最多的便是「有行有列」及「有行無列」，而「無行無列」的書寫現象，因爲辨識與閱讀的不便，這樣的例子相對地

變得極少極少，但作爲一種書寫的藝術，行草乃至狂草的出現，便打破這個實用的障礙，展現出絕妙的藝術形式與藝術之美，在此之前，發生於文字草創及成長的初期，無行無列的形式只在金文大篆裡看到，但爲了實用的目的，爲了方便書寫及普及大眾化的這個不變的歷史規則，金文大篆的無行無列僅曇花一現，稍縱即逝，爲時極短，數量也極少。

我們檢視金文時期的書風，在空間布置上，無行無列的有《癭婦觚》、《何尊》，及甲骨文《圖宰》，但即使是無行無列，若仔細分辨，仍可嗅出行列的軌跡。只有在草書興起，人的自我意識抬頭，主觀意念受到重視之後，書寫的實用功能轉爲審美的功能，或者說文字作爲實用的功能外加審美的趣味，使得文字變爲審美的對象，書寫佳作更爲炙

手可熱的藝術品，它甚至超越了實用的範圍，躍入了純表現，純精神領域，純心靈超脫的藝術殿堂。我們看盛唐開狂草藝術的先河，懷素與張旭兩位大師的作品，懷素的《自敘帖》（見第四頁）和張旭的《古詩四帖》及《千字文》，不啻震驚盛唐，博得當代人的喝采，即使是放在當今世界藝壇，仍然是閃爍著永恆

後來的追隨者，有宋黃山谷及明徐渭兩人，前者以狂草《李太白憶舊遊詩卷》（見二十一頁）及《諸上座帖》名著於世，而後者徐渭的《青天歌》及《草書七絕詩》狂放的程度，較之前人有過之而無不及，其他如明董其昌的《行草書卷後記》祝允明《秋興詩》及明許友《七絕二首》也都風格突出，屬於

殷商　甲骨文《圖宰》　拓片
由上下兩個部分組成的空間，都各自無拘無束地發揮，無行無列，通天達地的造形能力與空間布白的秉賦。

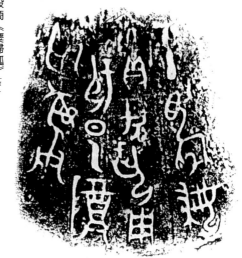

殷商《癭婦觚》拓片
早期金文的排列，既無行又無列，隨意穿插，隨意設置，都發一種天馬行空，繁星羅列的暢懷之美之光，綻放著繽紛之彩，天邊最璀璨美麗的兩顆巨星。

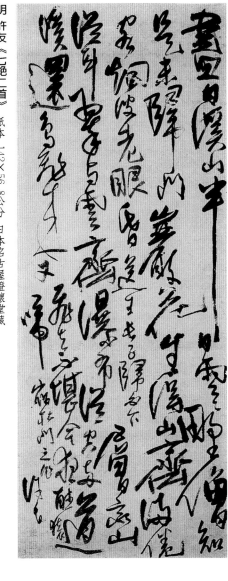

明 許友《七絕二首》

紙本 142×56.8公分 日本名古屋澄懷堂藏

許友的草字造形奇兀，跨行跨列無所不用其極地張顯圖畫似的視覺效果，名符其實地寫字如作畫。

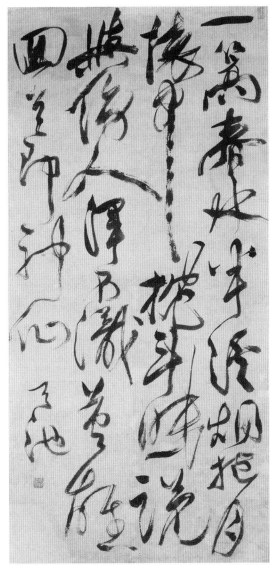

明 徐渭《草書七絕詩》

紙本 123.4×59公分 上海博物館藏

徐渭草書的狂放程度不下於唐宋狂草大家，是晚明狂草書風的佼佼者。

無行無列空間佈局的佳構。

無行無列的形式，算是書家展現個人書法藝術審美境界最佳的伸展舞台，他們可以毫無拘束地在大片空白上盡情的揮灑馳騁，傾吐自己的心聲，而不必憂心傳統行列的限制；透過筆端非但能紀錄個人獨立而真實的生命情調，也可以爲歷史留下優美而珍貴的資料，供千萬載的後代子孫學習和借鏡。

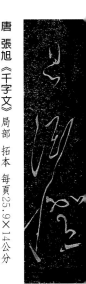

唐 張旭《千字文》局部 拓本 每頁25.9×14公分
上海博物館藏

張旭的草書像一張由抽象線條任意組合而成的抽象畫，即使不懂得內文，依然可以享受自由而奔放的線條產生的韻律美而對它讚歎不已。

明 董其昌《行草書卷後記》局部 1603年
日本東京國立博物館藏

董其昌橫卷構圖的空意識源自於懷素的《自敘帖》，但他多了一種蕭散無爲不食人間煙火之氣。

縱行的空間解構（經線的空間解構）

縱行的空間形式分

（一）中軸線的空間形式
（二）外廓線的空間形式
（三）字與字間連結的空間形式

其下當然又可細分各種線形的變化，將於下面逐一探討其變化之美及其審美情趣。

（一）中軸線的空間形式

連結一行之內每一個字的軸心線而成的線，便叫做中軸線。行的縱線走向的中軸軸線，是由連結每一個字的中軸線所形成的線的走勢來分析其形式結構的，各種書體的縱行走向或結構，不一定都如楷書般呈垂直態，以行書或草書的書寫特性（無列），則縱軸線多半不會在垂直線上，可能是曲線，或折線，及直線、折線和曲線共同組合而成的不規則的線，茲分述如下：

1、垂直線形

靜態書法如楷書、篆書、或隸書或少數的行書或草書，中軸線呈垂直線形，視覺上有速度感及安定感，如集王羲之字的《聖教序》、虞世南的《破邪論序》。

2、曲線形

動態書法如行書及草書，或極少數的楷書、隸書及篆書，其中軸線為配合整體的行氣變化，除了在字與字之間的字距和字的面積大小變化外，最重要的是移出中軸線位置，並將字的中軸線向左或右，作不同角度的傾斜；傾斜的角度愈大，則離開中軸線愈遠，曲線的變化也愈大，傾斜的角度愈小，則離開中軸線較近，曲線的變化也相對較輕微。

此間要注意的是，當移開中軸線的單體字，離上頭的單體字的界線太近時，甚至侵越了界線，佔據了上一個字的空間，不管移左或移右，都會造成折線，而不是曲線，如黃山谷的《李太白憶舊遊詩卷》、鄭板橋的草論書史》、王鐸的行草《題柏林寺水詩》（見第五頁）。折線的感覺較尖銳，同時在視覺閱讀時會錯開而成兩條軸線，像重新興起一行但又不離視覺的由上而下的秩序感，也

晉司空群之後自梁及陳世傳纓覺晜祖延伯累業
到其境者英歃茂實代有人焉法師俗姓陳穎川人
之目三洞四撿之文盖可以經緯闡其圖詎可以心力
行崇法師少學三論名聞朝野長讀眾典　振殊俗

唐 虞世南《破邪論序》局部 碑刻拓本
字與字間緊密，行氣走向呈垂直線形式，彷彿有加快閱讀的速度感存在。

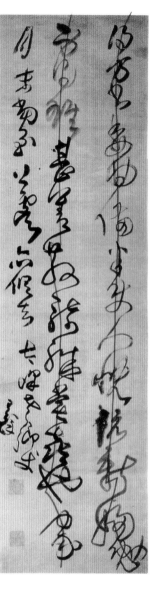

明末清初 王鐸《草書臨帖》絹本 201.3×55.4公分 煙台市博物館藏
王鐸此作，前行的一大段以曲線布局，收尾的一小段以折線布局，曲折互用，行止雙運，造成更大的視覺衝擊，而豐富了作品的內涵。

因爲行草書法直行的書寫形式有這種折線或變化雙軸線，而使中國書法的空間變化有更多的可能性，非但豐富了行草書法的視覺空間，也豐富了整個中國書法。

3、折線形

折線軸的形成一如前述，當字與字之間的界線太接近而又向左右移出離中軸線較遠時，折線的可能性增加，如王鐸《草書臨帖軸》，若下字侵犯了上字的界線空間，且向左右移動時，便會形成雙軸線，若將此雙軸線連接起來，便會形成銳利的摺疊線，像指揮家拿著指揮棒的手，上下來回一個振幅，較諸垂直線形，曲線形及單純化的折線形有更多的表情，如黃山谷《李太白憶舊遊詩卷》。

4、不規則形

不規則形，是指不能以垂直線形、曲線形，折線型或摺疊線形等規範，或結合上述各種或部分線形而成的均屬之。例如王鐸《鄭谷華山作》的第二行，如果沒有第二行的不規則形，而重覆第一、三及四行的空間布置，則又恢復傳統的凡常布局。

清 鄭板橋《行草論書史》軸 紙本 106×63.5公分 天津市藝術博物館藏
中軸線的行氣走向呈曲線型，多了一種審美的趣味。

明末清初 王鐸《鄭谷華山作》1634年 行草 綾本 274×66公分 新鄉市博物館藏
第二行縱向布置極端不規則，時而曲行，忽又折繞；時而斜下，忽又彎迴。

北宋 黃山谷《李太白憶舊遊詩卷》
橫卷書法到了黃山谷手上，狂草的變化，尺幅更爲自由。連筆兼上下穿插的構圖，使中軸呈不規則的折線變化。

（二）外廓線的空間形式

所謂外廓線，是指整行字的外部邊廓的連線；中軸線的特點，在行氣的走向或走勢，外廓線的重點則在觀照整行字的整體造型美感。書法作品若只注意軸線，而不變化字的大小、寬窄，或變形，若只是寬窄同一、大小同一，則又失之於軸線的徒然、單調，縱行的空間整體美一定要在軸線變化的基礎上，調整行內各字的大小、寬窄，甚至以非常手段變形、移位，才能臻於奇怪，臻於反常，轉進無窮變化的妙美境地。

外廓線可分列五種形式：直柱形、曲柱形、變化的曲柱形、折柱形、不規則條形等，列舉如下。

1、直柱形

直柱形屬於小篆、隸篆、漢磚、畫像石

李斯《嶧山刻石》

行的字寬在一定的範圍內布局，排列成直柱形的構圖。

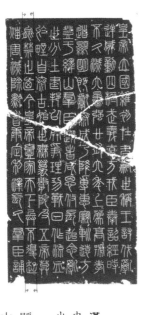

漢畫像石題記《王聖序畫像石題記》

條柱狀的石柱，書寫成條柱狀的文字，極為自由調和，由於文字的曲直變化，使直柱的莊嚴感轉為具裝飾味圖畫美的諧趣。

2、曲柱形

漢《一號墓銅鑣銘》

中國文字空間排列，可以因勢利導，由曲線弧線發展出的曲柱形，便是這種空間形勢條件下的產物。

題記及少數的楷書形式，小篆如李斯的《嶧山刻石》，篆書如《延光殘碑》及清達受的《篆書八言聯》，漢磚如《始建國磚》，漢畫像石題記如《王聖序畫像石題記》及漢《蜀郡嚴氏洗銘》，這些例證的字的結體方正，排列成行則像直柱狀，其外廓列狀，其外廓

漢《清白連弧紋鏡》

字隨鏡面呈圓形周繞，是弧形曲形的組合體，產生另一種文字排列的優美感。

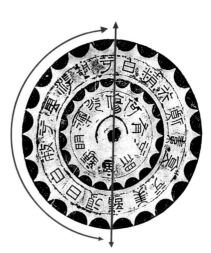

左右兩直線間的距離相等，穩定且具廟堂莊嚴肅穆之氣。

北宋 黃山谷《諸上座帖》局部 1100年 紙本33×729.5公分 北京故宮博物院藏

曲柱形多出現在漢銅器等生活器具及瓦當文字上，由曲柱環繞而成的圓環形，雖不屬於曲柱形，但確定是同具左右或上下等距的曲線柱形特質。如漢《一號墓銅鑣銘》，漢

由曲柱形、直柱形及折柱形等軸線組合而成的條柱形，其變化更大，空間分布更加自由。

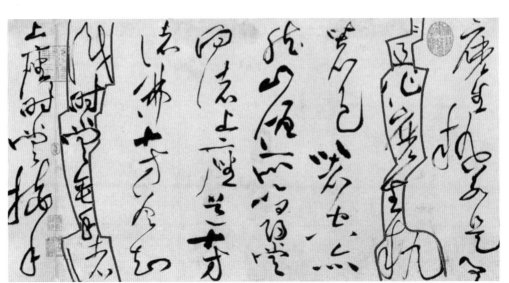

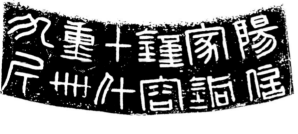

漢《銅爐銘》

《銅爐銘》，漢《萬歲宮高鐙》，漢《清白連弧紋鏡》。

3、變化曲柱形

變化的曲柱形是由不規則的曲線形的外廓線圍成的，如顏真卿《爭座位稿》、倪元璐《五言律詩》、楊維楨《游仙唱和詩》、漢《銅竹節薰爐銘》，其柱形直徑大小不一，呈變化的曲柱形。

4、折柱形

折柱形是由折線形的外廓圍成的塊面，具銳角的堅硬感，節奏較陽剛堅拔，是縱行形式不可少的造型變化；如黃山谷的《諸上座帖》，予人一種剛毅崢嶸之感。

5、不規則的條柱形

是指直柱、曲柱及折柱等多種或部分相互組合而成的外廓線造形，它以不規則的條形來概括。如王鐸《鄭谷華山作》，及黃山谷《諸上座帖》。

漢《銅爐銘》
器物的造形變化一多，文字的空間安排即隨之變化，銅爐的曲線要搭配弧形文字書寫，一如印章篆文的安排曲直隨勢、方圓隨勢，呈現多元的面貌，總之是因勢利導，主客相從。

唐 顏真卿《爭座位稿》
從第一行「鄉里上齒」四字以下，中軸線的走向不確定，但都呈長短不一的曲線或弧線形狀進行。

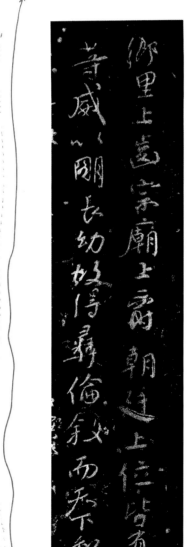

元 楊維楨《游仙唱和詩》局部 1363年 紙本 冊頁 15.3×28.8公分 上海博物館藏
楊維楨的縱行像龍蛇走，像盤虵游，萬端變化而其韻律美則蘊涵其中。

（三）字與字連結的空間形式

縱行直式書寫在草書作品中，最常見的連筆有：實連式、虛連式、意連式、勢連式、嵌入式、穿插式等，六種空間形式的變化，簡述於後。

1、實連式

即指上一字的收筆連接下一字的起筆，筆畫結實，無虛無斷，如張芝的《冠軍帖》，連結的弧度大小及長短距離，會造成字距的空間感的不同感覺，尤其是留白處，會造成與墨線虛實呼應的關係。

2、虛連式

即指上一字的收筆以虛瘦之筆連接下一字的起筆，如王羲之的《得示帖》，同為連筆的虛連與實連，其間的相異處在於實筆與虛筆之分，其間的變化，有助於整體行氣空間虛實的節奏變化，藉著實筆的分割空間與虛筆的分割空間，所形成的清楚與模糊的不同空間意象，而變化整體行氣節奏，行氣字距連筆的虛實互應，形成一有機的生命形態，行氣字距連筆的虛實有起死回生的大作用。

3、意連式

意連是指上下兩字雖無連筆，但其氣脈暗連，行氣雖斷不斷，仍保持一種視覺上的行氣連貫，所謂「筆斷意連」或「筆斷意不斷」，如王羲之尺牘《初月帖》，張芝的《冠軍帖》，太宗皇帝之《黃鶴樓》。

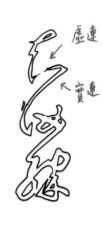

連 虛實

後漢張芝書

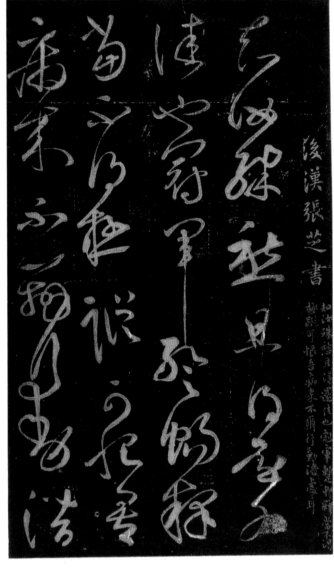

後漢 張芝 《冠軍帖》局部 拓本

張芝草書各行內的字間安排，字與字之間連結形式使用了許多實連，也有少數虛連。實連的部分，兩字或三字成為一字，虛連的部分，有時一字拆成多字。如第一行的「知」字被拆開成兩字，虛連則兩字的第一筆連結，筆劃結實，又第四行的末段「辨行動」則三字實連，一氣呵成，成了疊床架屋的單一長字。

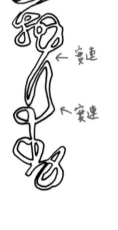

實連

實連

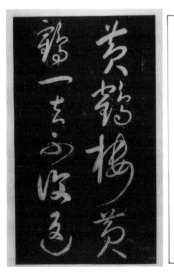

北宋 太宗皇帝 《黃鶴樓》

意連式的結構在於使行內的字雖各自獨立，但能取得連貫，以俾整行乃至整幅字的行氣走勢。

更具參考價值。誠然，本文雖只針對空間章法的部分述說，另有筆法和墨法，也應一併考慮，才能完整地呈現行氣的美、章法的美。

是指整體行縱向的走勢，字與字之間都無連筆，或少有連筆，但其行氣充滿，生命力活現，無礙於整體美的表現，如蘇軾《黃州寒食帖》。

5、嵌入式

是指字與字之間雖無連筆，但將兩字視為一字的布置而不覺突兀，如黃山谷《伏波神祠卷》、元·張雨《七言律詩》及懷素《自敘帖》。嵌入式，可以兩字或兩字以上相互嵌入不須連筆，但有一種積架堆疊的效果，行氣通貫，如成一長條形的單字。

6、穿插式

是指上下兩字有筆劃相互穿插，有斷筆亦有連筆，空間彼此重疊，形同一字的感

《秋興詩》；又有左行中之字筆劃延伸穿插入右行之空間，及右行之字筆劃延伸後穿插至左行之空間，如元·張雨《七言律詩》及黃山谷《李太白憶舊遊詩卷》；亦有一行內的字，筆劃延伸後穿插進入行間的留白部分，如張旭《自言帖》等，都屬於穿插式的空間形式。

上列六種行內字與字間的連結形式，多數強調線與線之間，筆劃與筆劃之間留白後，或切割後的留白與墨線之間的虛實黑白呼應，它們對行氣的變化，乃至通篇章法空間的影響巨大。中國書法的空間變化，無非是墨線的黑與墨線之外的白或切割後的白的對立關係，黑與白，或虛與實，原是對立的矛盾關係，如何在對立與矛盾關係中，尋繹其統一與平衡之美，行的字間的連結構是最重要的組成部分。若書寫者對單行的結構有駕馭的能力，則應付兩行、參行的通篇的章法結構才有成功的可能。因此之故，單行的字間連筆綴字，是整體章法的基礎，在對待中國書法空間結構美、章法美

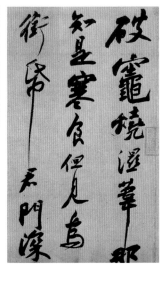

北宋 蘇軾《黃州寒食帖》局部 卷 紙本
33.5×118公分 台北故宮博物院藏
蘇東坡的行書，字與字大多獨立，很少連筆，但其行氣走勢極為一貫，呈體勢一貫，行氣呵成的特質；所謂勢連，即指一行各個字的連貫形式。

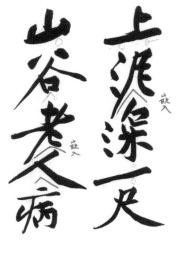

北宋 黃山谷《伏波神祠卷》局部 1101年 卷 紙本
30.4×820.6公分 日本東京永青文庫藏
字與字之間雖無連筆，但上下字相互扣緊，留出一定的空間（字內線與線公約空間），則有上下二字成一字的錯覺，此時，字的形勢，必須改變。

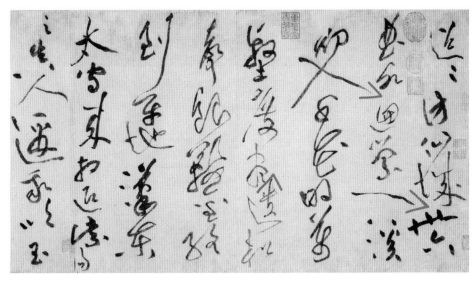

北宋 黃山谷《李太白憶舊遊詩卷》
穿插式的構成空間，有左右兩行中，各將其中一或二字插入另一行，屬於行間穿插之構成；也有上下兩字行的空間穿插變化之美，都能造成視覺上的聚焦，而更繞空間變化之美。第二行的「一」跨行穿插到第一行的「城」與「卅」之間，第三行的「入」跨越白色橫溝，插入第二行的「水」與「迴」之間。

橫列的空間解構（緯線的空間解構）

中國書法的由上至下縱行書寫，既方便於文義辨別，且因軸線的變化，又豐富於視覺饗宴。而橫向的視覺移動，雖非指涉上下文的文義辨別，但它卻是另一種視覺閱讀，一種空間布排的章法美的閱讀和欣賞；換言之，書法作品的篇章布排的空間美不會只是縱向直行的照顧，而將橫列的佈局排除於外，甚且，它是決定整幅作品成敗的關鍵。

直向的縱行與橫向的橫排，如同經線與緯線的交織，順乎此，方為中國書法的整體呈現。

直向的縱行的空間解構，亦即經線的空間結構已於前面的篇章陳述過，而橫列的空間解構，亦即緯線的空間結構，可分為（一）橫軸線與（二）橫向外廓線兩種。

就五體書（篆、隸、草、行、楷）而言，只在楷書及隸書或規則的小篆裡，才有所謂橫向的軸線及橫向外廓線，行書及規矩的草書也有，但狂草則很難界定其橫軸線，有時一行內出現一或二三大字，很難向左右兩邊的行內的字互相連線，故找不到它的外廓線，更

橫列的空間解構，是針對一般楷書、小篆、隸書及字形大小相近的行草書而論，狂草的橫列結構，則要留待下章，與縱行的空間結構一起，透過全幅的空間分布，通篇尋繹分析。

唐 歐陽詢《九成宮醴泉銘》局部
632年 拓本 原石藏陝西麟遊縣天台山
楷書具有橫列水平的特徵。

（一）橫軸線

行與行之間，橫列的字與字相連接而成的線謂之橫線。橫列的連結線相對於縱軸的連結線更形困難，如前所述，有一行內只書寫一個或幾個大字，左右列的字與字間的距離落差極大，很難連結成橫向感覺的軸線，故此處所列的橫軸線是專指行與行之間的橫列的字在橫線的感覺範圍內來論述，橫軸線也有水平衡軸線、曲線波浪形橫軸線、方折橫軸線及不規則橫軸線等之類型。

1、水平橫軸線

是連結左右橫向字，成一條水平直線，其橫軸呈水平狀態，幾乎所有楷書、小篆及隸書都屬之，如唐歐陽詢的楷書《九成宮醴泉銘》。

2、曲線波浪形橫軸線

波浪形的特徵在於行與行之間的橫列單字，其走向呈曲線波浪形，有些曲線緩和，有些曲線上下起伏較大，前者如金農《題昔邪之廬壁上》，後者如鄭板橋《行草論書史》。

3、方折橫軸線

即在眾多行與行之間的橫列各字連線時，其中出現相依的兩行，同列的字與字之間落差極大，造成連線上突兀的銳角，謂之方折橫軸線，如鄭板橋《行草論書史》。

4、不規則橫軸線

在眾多行與行之間的橫列字連線時，相互出現水平橫軸線，曲線波浪形橫軸線或方折橫軸線等時，其橫軸線是極不規則狀態，這種例子就是橫卷的行書、草書，或狂草，在左右橫向拉長距離時，特有的變化，像徐

22

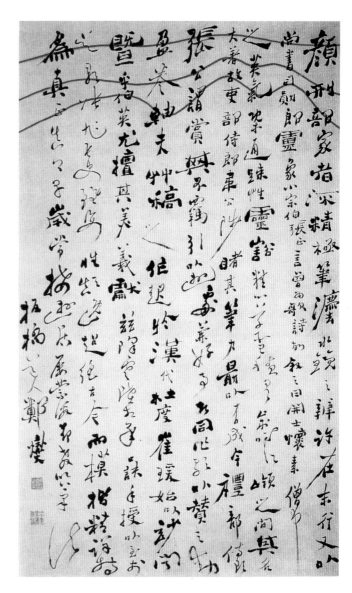

清 金農 《題昔邪之盧壁上詩》漆書 卷 紙本
29×111.5公分 日本東京國立博物館藏

金冬心隸書橫排並不在水平線上，而是錯開水平軸的板滯，上下波浪起伏變化，律動感十足。

上二圖：清 鄭板橋 《行草論書史》

鄭板橋書法各體兼備，將篆、隸、草、行、楷融爲一爐，化爲一種奇氣，橫列的軸線會因爲各行字間的不一及字形的面積變化，而改變了水平的軸向，成爲高低起伏極大的「曲線波浪形橫軸線」（上圖右）。而如果將圖示每行的第四個字，作橫向的連結後所得的橫軸線，便成了有方有折高低落差極大的方折橫軸線（上圖左）。

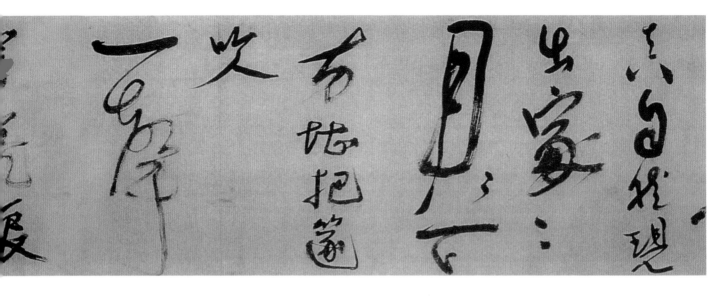

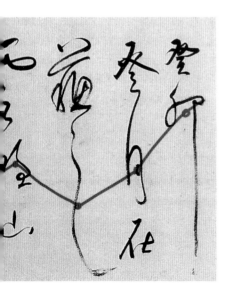

渭的《青天歌》，董其昌的《行草書卷後記》，作品裡因為字的大小落差極大，相對橫向延長，而呈極不規則的橫軸線。

不規則橫軸線是狂草書法作品的特色，此處只舉一、二例，實際上，應與縱行合併觀察其經緯線組織形式與樣態，單獨從整體結構中切割出來，並不容易感受到狂草書法所呈現的空間韻律，更何況狂草書寫的所謂一氣呵成，連綿成幅的創作心理，局部或小面結構分析，只能是瞎子摸象，很難保其全貌。

（二）橫向外廓

橫向外廓是依據橫軸線，劃出它的上下外圍線而成的塊面造形，較之橫軸線的單一方向變化，橫向外廓多了塊面的感覺，也多了塊面左右向的橫面變化，其長短變化不一，但都沿自上述橫軸線的軸線變化而變化。

它可分為：橫帶形、波浪曲帶形、折帶形、不規則橫帶形等四種，我們從上述橫軸線各例中，劃出上下兩邊外廓線變成了此四種橫向外廓。

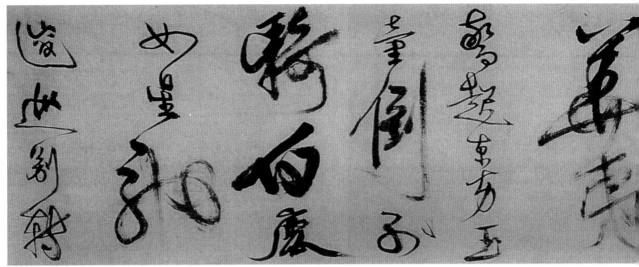

明 徐渭《青天歌》局部 卷 紙本 31.6×1036公分 蘇州市博物館藏

徐渭的橫軸氣勢宏偉，睥睨一世，其狂放的草書布局如滂沱大雨，瞬間傾瀉而下，氣象萬千，連結其橫向（第二字）所得的橫軸線是極端不規則狀，有平有曲，忽折乍彎，很難把握。

明 董其昌《行草書卷後記》

連結橫向第二行各字而成不規則狀之橫軸線。

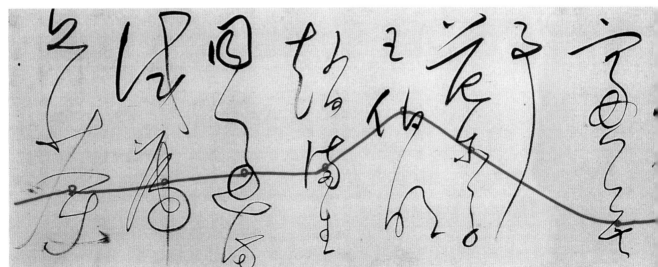

25

行列經緯線交織的整體空間美

行列經緯線，指的是作品中包括直行的全部連線與橫列的全部連線，個別及相互的組合式交織成的經線空間、緯線空間，及經緯兩線交織的全部空間等三個部分的空間分析。其相應變化的空間之美的探討，從行列的結構形式分類，已如上述有：有行有列、有行無列、無行無列等三種，第一種「有行有列」的形式空間，在連結其各行各列中各字的中心線後所形成的網狀形式，較趨於方塊而規矩（如敬客《王居士磚塔銘》）；第二種「有行無列」的形式，所連結的網線在縱向方面是垂直或曲或折形式，但其橫列連線則極不規則，變化較多，故交織後的感覺是縱向經線清晰明白，橫向緯線起伏變化（如漢《元嘉元年畫像石題字》）；第三種「無行無列」中，行與列，經與緯線則極具變化性與韻律美，它特別會出現在狂草中，無論是直軸或橫卷，或方形或圓形空間，都極具空間變化之美，尤其是長度較大的橫卷，更令人陶醉痴狂，目眩心儀，今例舉懷素狂草《自敘帖》作深入的分析（因橫卷過長，只取後半局部進行解析）。

《自敘帖》後段，自「遠錫無前侶」至最後一行「八日」止共十四行，每行字數、大小、字間、行間都不相等，在懷素《自敘帖》全幅橫卷中，最具「無行無列」形式的段落，為了深入理解其空間佈置的奧妙，筆者使用多種圖表進行解析：

圖一：

先以紅筆繪出等距的直行格式十四行，並置於作品之上，觀察比較原作在紅格上分

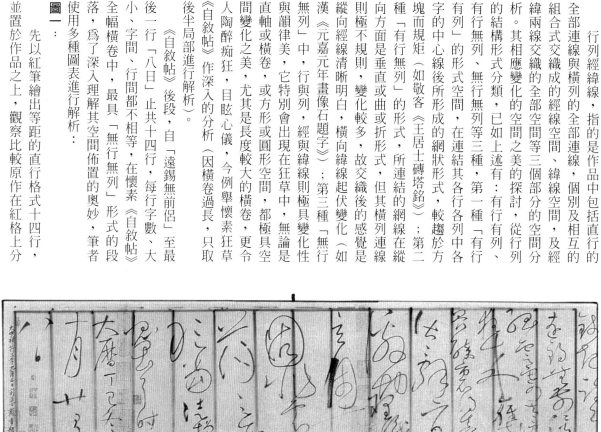

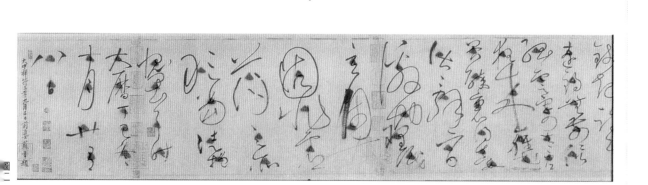

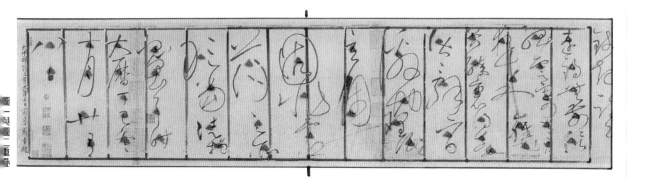

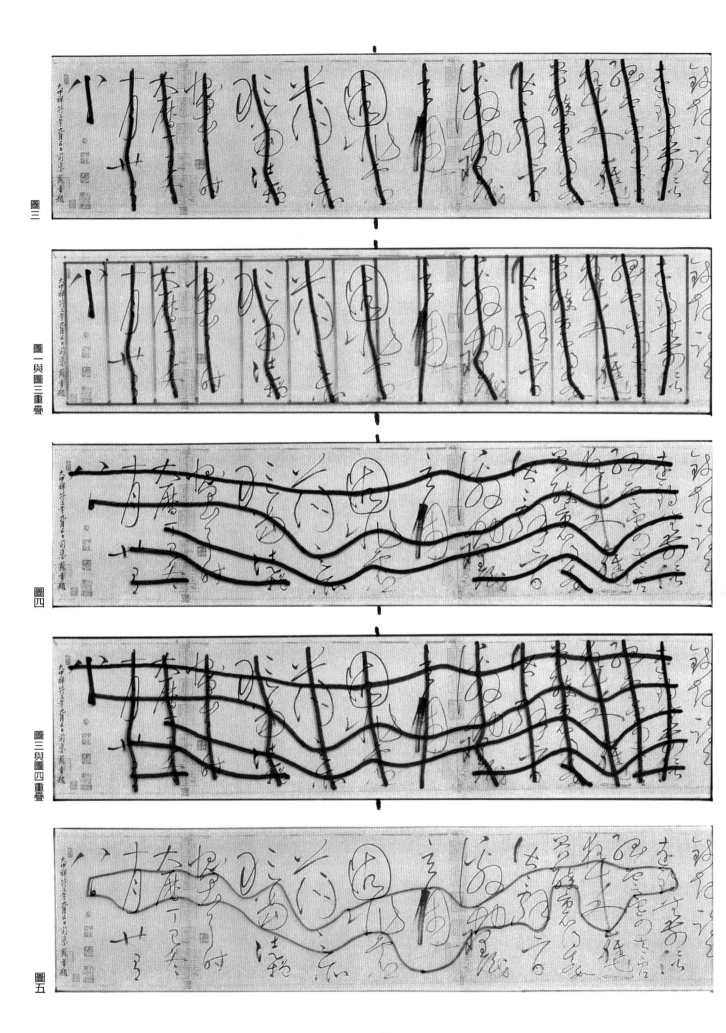

圖三

圖一與圖三重疊

圖四

圖三與圖四重疊

圖五

佈的情形，我們發現，原作自前四行落在紅格的前三行內，原作的第五行及第六行分別落在紅格的第四行及第五行，原作的第七及第八行落在紅格內的第六、七、八行共三行，與原作前段四行擠進三行內，形成一鬆一緊的空間對比，直到第九行之後，原作與紅格的縱行位置直相彷彿，差別在於每行的面積大小及寬窄的變化，使整幅字不致於呆板單調，而全幅字是以第七行的玄奧的「奧」字第二筆寬粗而澀的筆劃為聚焦，將畫面的兩邊隔開，清楚地看到右邊緊，左邊鬆，像鷹隼的翅翼，在天地間盤旋急遽左轉時，收縮左翼，張開右翼的那一剎那，驚險奇絕而生動優美。

圖二：
如果我們以三角紅點標示出各個字的重心位置，如圖二一般，那紅點則似穹蒼繁星隨意點染，亦如大珠小珠落玉盤般自然而無造作。如果將此圖一與圖二重疊時，點的位置與紅格之間的關係更一目了然，每一點幾乎都不在規定的位置，隨遇而安，雲遊去了，意即懷素的筆在《自敘帖》的末段更自在無礙了。

圖三：
我們連結每一行的每一個字的中心位置，則成圖三的畫面，端詳每一條連結後的中心軸，多數呈曲線、折線及不規則線、亦即沒有一條中心軸是垂直的，如果我們將圖三與圖一重疊比較，則更清楚地發現，落在原作的各種不同曲線、折線及不規則線，是如何地舞動它們的身軀，幻化出可人的旋律，旋轉又奏出妙美的樂音了！

圖四：
連結橫向的每一個字而成的橫列線形圖，給人的感覺更不同了，它像水流、像波湧，也像重山映現，更像繞樑的樂音，無盡無止地迴蕩盤桓在無邊的天際，若將圖四的橫列與圖三的縱行重疊，像交織的網、像漁夫隨意閒置在地上的魚網，其疏密的關係更富有前後左右、上下四方等三度空間性質的透視感和立體感。

圖五：
單獨取出並連結各行第二個字橫列的外廓線，則變成了圖五的橫向不規則帶狀區塊，像陣雲、像飛龍，像會移動的山行水流。

圖六：
單獨取出並連結第六行的中心軸，便成了圖六的縱向不規則塊狀，像變形的人體及自然界動物活動時的各種可能性。

圖七：
以方形、長方形框出各字的實際佔有空間，成為圖七的樣式，可以發覺，各個塊狀無一雷同，大小高矮變化無常，且塊面與塊面之間有重疊有間開；重疊造成一種體積感，間開則因形狀大小變化忽前忽後，乍進乍退，形成散佈空間的聚落量體、有機的生命體，如塗上色彩，則更像幾何抽象的現代藝術，一如格蘭那的《構成》幾何形圖了。

圖八：
如果將圖三與圖七重疊在一起，則圖七中各個方塊，被圖三的中軸線連結後，猶若撐起脊幹，各個縱行方塊，就像插了電的機器人般，群起舞蹈，搔首弄姿，各顯神通

瑞典．格蘭那 (Fritz Glarner)《構成》油畫
幾何圖像構成的現代造型，方塊與方塊間的大小變化、前後交疊及顏色輕重感所造成的三度空間，已然躍出二次元平面之外。

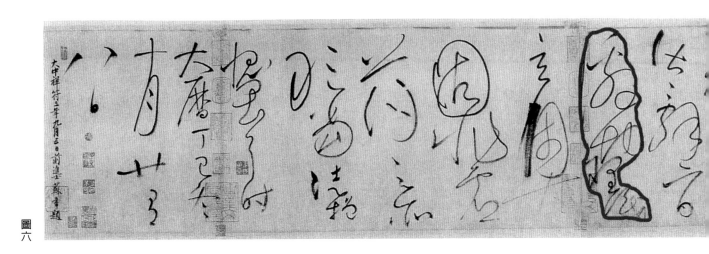

圖
六

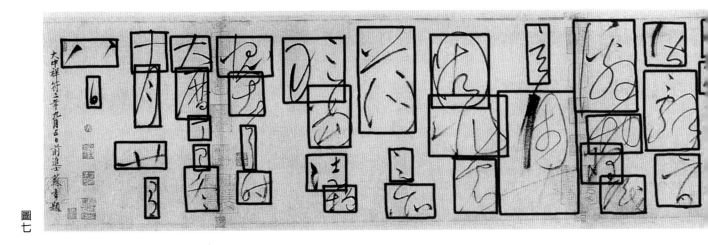

圖
七

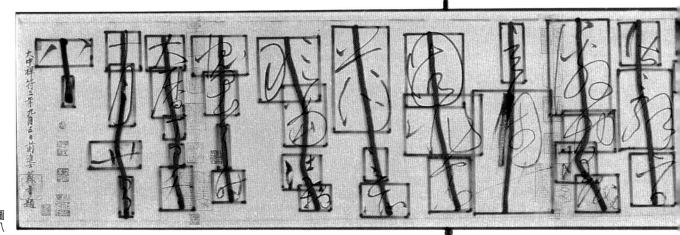

圖
八

行列之外——留白的空間美

中國書法中，行與列的各種形式，無論是有行有列，有行無列，或無行無列，其空間布白，皆偏向墨線實際佔有的空間去考量，正如中國哲學中的虛實之實，黑白之黑，陰陽之陽，乾坤之乾，有無（空）之有，若將實體空間的實、黑、陽、乾，及有除去，即剩將空間的虛、白、陰、坤，及無（空）而成虛——實，黑——白，陰——陽，乾——坤，有——無等對立的辯證規律、正反法則。即所謂有無相生、虛實相應，乾坤對照，陰陽並作，黑白合成等矛盾之統一，對立之調合。

蔡邕在他的《九勢》論述：「夫書肇於自然，自然既立，陰陽生焉；陰陽既生，形勢生焉。」故書法藝術的奧秘，即包孕著這陰陽虛實的自然法則，透露著這宇宙乾坤生成的消息。

包世臣在《安吳論書》中轉述鄧石如的話：「字畫疏處可以走馬，密處不使透風，常計白當黑，奇趣乃生。」其中的關鍵在「計白當黑」四個字，透露了書道的玄機，藝術的真理。我們再回到懷素的《自敘帖》末段這張書法，用黑白虛實空間對立的手法，繪出圖九、圖十及圖十一等三圖，然後再作剖析與比較。

先看圖十一：魯賓（Robin）之杯，這是說明「計白當黑」很好的例子，當我們眼睛凝視其中的白色圖像時，我們的想像會判斷為一白色的花瓶或想像成建築中的礎座，當我們的眼睛左右移動到畫面的兩旁黑色塊面時，則生成同一人物的兩個側面。換句話說，此一黑白構成可以切換成兩種圖形，兩種意象空間，當然還有各種可能性，重要的是這張圖顯示了兩種意義：第一，「圖」與「地」或「花」與「地」（按，語出張紳《法書通釋》說：行款中間所空素也，亦有法度，……如織錦之法，「花」「地」相間需要得宜耳。）可以反轉，而且都能成立。

第二，也是本節的重點，它的兩個想像圖形中的任何一個意象圖形，都必須是另外一個圖形所賦予的，也就是說圖九必須依靠另一個圖形（圖十）才能存在。另例，圖十二及圖十三，是法國現代畫家亨利·米修（Henri Michanx）的文字畫，亦如圖九、圖十之黑白形式的對應關係，同樣具有魯賓之杯的視覺效應。換句話說，它們之間是相互依存的關係，要生成任何一個空間，無論是實體空間，或虛無空間，兩者共生，缺一不可；所謂「我中有你，你中有我」中國書法中的黑白形式的對立關係，正可舉此圖例說明鄧石如所說「計白當黑」的辯證旨要和因此而衍生出的辯證美學。

清·華琳《南宗抉祕》：「畫中之白，即畫中之畫，亦即畫外之畫也」清書畫大師趙之謙也說過「知白守黑」，都指向留白空間的重要。無論書畫，處理白色空間要比處理實體有形的黑色空間重要，所以說「空白即畫」，畫中的白不是空的白紙，它也是畫，是畫中之畫，更是畫外之畫，它有無盡的想像空間。蔣和在《學畫雜論》中稱許王獻之

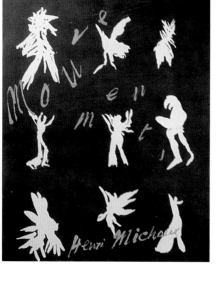

圖十二 法國 亨利·米修 (Henri Michanx) 之文字畫

白地黑字的相反相成與圖九對照，更能清楚了解「計白當黑」、「知白守黑」之東方式的空間觀與宇宙觀。

圖十三 法國 亨利·米修 (Henri Michanx) 之文字畫

黑地白字的相生相成，對應圖十的「圖」、「地」關係，從中也可以發現東西方在空間美學中之思維趣向的類同。

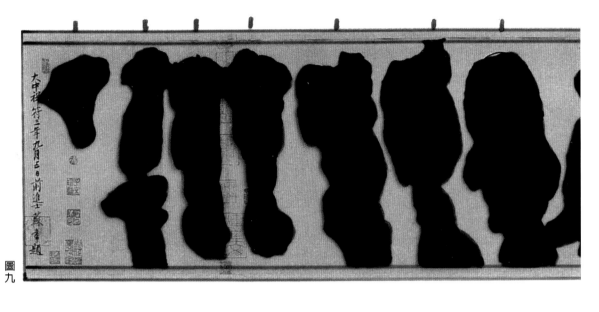

圖九

圖十

《玉版十三行》書法有言：「章法之妙，其行間空白處，俱覺有味…大抵實處之妙，皆因虛實而生。」更具體地指出虛處、白處的重要。

從文化更深層的角度來觀察中國書法，如果中國書法藝術體現的是中國文化的精深與博大兩者；則書法中實有的部分，即黑色的部分體現的是精深，而虛空的部份，即白色則象徵博大，《老子》言「虛室生白」又說「鑿戶牖以為室，當其無，有室之用。故有之以為利，無之以為用」，從建築中體悟虛實空間的依存關係，從虛實有無的空間美學去對應建築此一空間實體的內部構造，當其「戶牖」虛無，才見其「有室之用」，室之能用，正因為空出虛無，倘若是塞滿的窒室，如何能用？故《老子》又說：「大音希聲，大象無形，道隱無名」，老子畢生追求虛無之境，正隱藏在那有形大象，有聲大音之後，而書法有形筆墨之道，正體現在那虛無空白、無形、無名的空間之中。《老子》第二十八章又說：「知其白，守其黑」，則正道出虛無的白，與實有的黑之間反復、相照、相生、相成的矛盾統一的關係。布白，是要生成實有（墨線）的生命體；實有（墨線）的生命體，是要在布白的虛空中求得安頓之所。

圖十一
魯賓（Robin）之杯，黑白兩色的構成，如同一個舞台，上演兩齣戲碼，這正是陰陽、虛實、有無等相生相成的辯證美學。

結論

本文所列諸章，筆者一開始便試著從空間的概念導入主題，闡述各種不同書體在不同的時代背景中，經過不同書家的主觀表現，呈現出不同的面貌。它分別由「行」與「列」兩條直向與橫向的主軸構築成中國書法各種不同的章法布局。後從漢字個別的結體到整體的章法，穿插比較分析並梳理歸納出中國書法空間形式基本的構成原理、發展的規律、審美原理、乃至其形式構成背後傳統哲學、美學思想的滲透影響與主導等等。

此外，本書對於書法空間的界定，僅限於由單一文字的個別結體和全文篇幅的整體章法所構築成的「行」與「列」的空間形式或謂形式空間的探討，並不論及書法，因其不可重復性及其書寫時的筆法順序所引發出的「時間性」因素。事實上，當書法以線條為符號或構成要素，去書寫單字乃至全文，到整體結字章法的空間形式的同時，也延展出「時間」的流動。換句話說，中國書法的空間形式，除了線條、結體及章法所構築成的「行」、「列」縱橫空間形式外，還包括了「時間」的因素，然礙於篇幅，只能割愛，他日容或另文專述。

本文對書法空間構成的分析，是針對時下書法環境的窘境與理法教育邊緣化的省思，更重要的是對學習書法的觀念上的偏差，以為書法只是寫字、或者僅止於工整與否，事實上書法不僅僅是簡單的書寫；書法學習也不是只有顏柳楷體的練習和認識，其他如篆、隸、行、草的美，乃至於由行、列所構成的整體空間形式之美，都是中國書法之審美核心與審美旨要：經由認識這些空間形式之美，進而認識中國書法之美，終而深悟中國文化藝術之美。而傳統哲學美學思想所滲入的文化蘊涵與文人所追求的終極價值──道，更是本書凸顯中國書法藝術不同於其他姊妹藝術，乃至不同於其他民族藝術的重點所在。若因此而肯定並喜愛中國書法，乃至肯定並喜愛中國傳統文化藝術，則是本書的終極關懷。

書法不能只停留於理論認知及審美鑑賞，而是應該透過實際的操作，即是「法」，即是「術」；即是「藝」，又是「道」。它首要透過實踐力行，使書寫者認識方「法」、熟稔技「術」；涵養「藝」術審美觀，最終才能達於「道」。

李蕭錕《黃道周山中雜詩變奏》
李蕭錕以其數十年書法空間美學的造詣，從事書法創作，此圖例四條屏展現了其對傳統書法空間之行列變化、章法布白及墨色濃淡等新時代書法空間觀之行列之審美趣